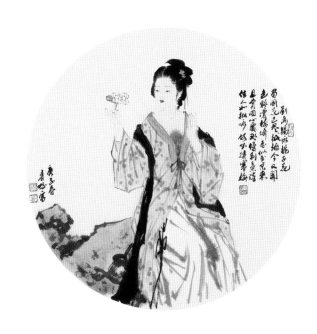

现代人物画小品精粹

顾青蛟

写意仕女选

GU QING JIAO XIE YI SHI NU XUAN

海峡出版发行集团
THE STRAITS PUBLISHING & DISTRIBUTING GROUP | 福建美术出版社
FUJIAN FINE ARTS PUBLISHING HOUSE

图书在版编目（CIP）数据

现代人物画小品精粹．顾青蛟写意仕女选 / 顾青蛟
著．-- 福州：福建美术出版社，2020.8
ISBN 978-7-5393-4119-4

Ⅰ．①现… Ⅱ．①顾… Ⅲ．①意笔人物画－作品集－
中国－现代 Ⅳ．① J222.7

中国版本图书馆 CIP 数据核字（2020）第 153624 号

出 版 人：郭　武
责任编辑：沈华琼　郑　婧
出版发行：福建美术出版社
社　　址：福州市东水路 76 号 16 层
邮　　编：350001
网　　址：http://www.fjmscbs.cn
服务热线：0591-87669853（发行部）　87533718（总编办）
经　　销：福建新华发行（集团）有限责任公司
印　　刷：福建省金盾彩色印刷有限公司
开　　本：787 毫米 ×1092 毫米　1/12
印　　张：5
版　　次：2020 年 8 月第 1 版
印　　次：2020 年 8 月第 1 次印刷
书　　号：ISBN 978-7-5393-4119-4
定　　价：48.00 元

顾青蛟　1948 年生，国家一级美术师，中国美术家协会会员。江苏省花鸟画研究会副会长，江苏省中国画学会理事，无锡花鸟画研究会会长，无锡市美术家协会艺术顾问，无锡市书画院专职画师。

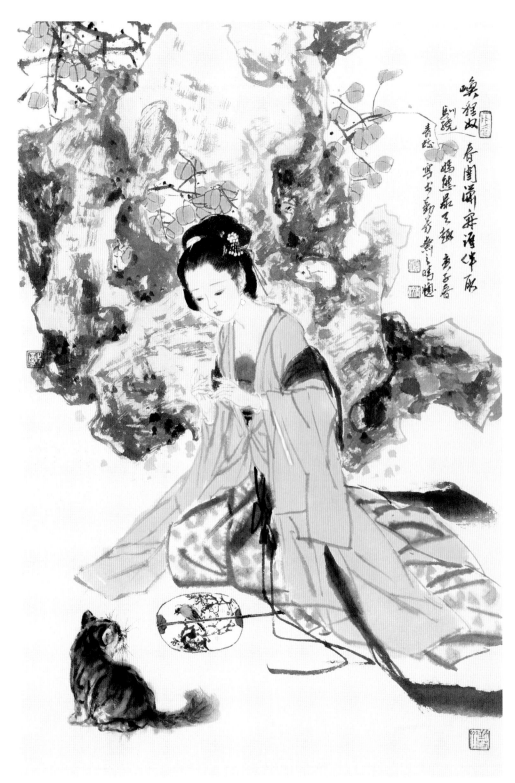

唤狸奴　68cm×45cm

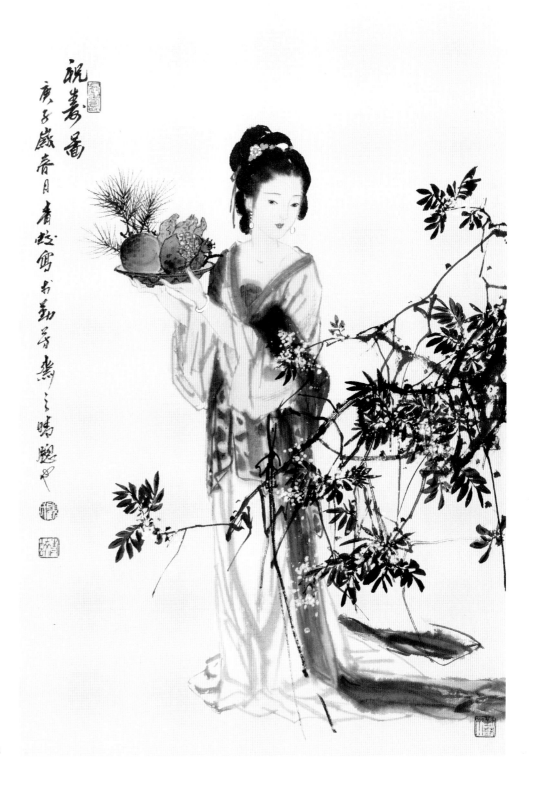

祝寿图　　68cm×45cm

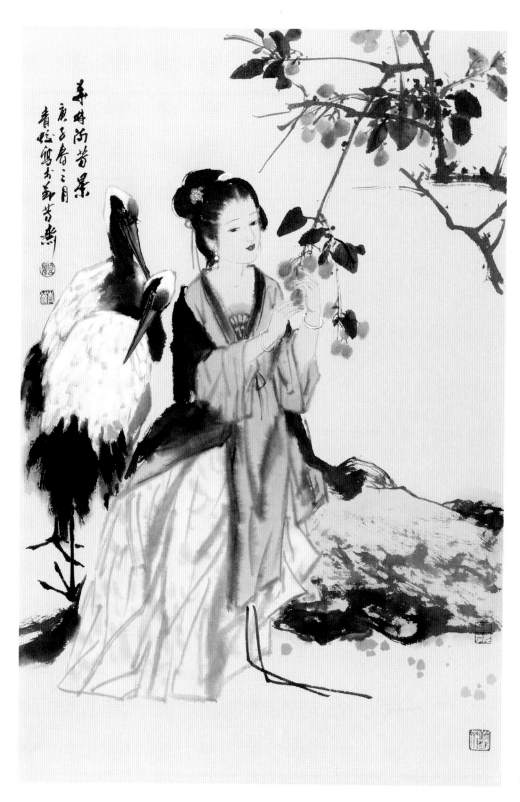

华林满芳景　68cm×45cm

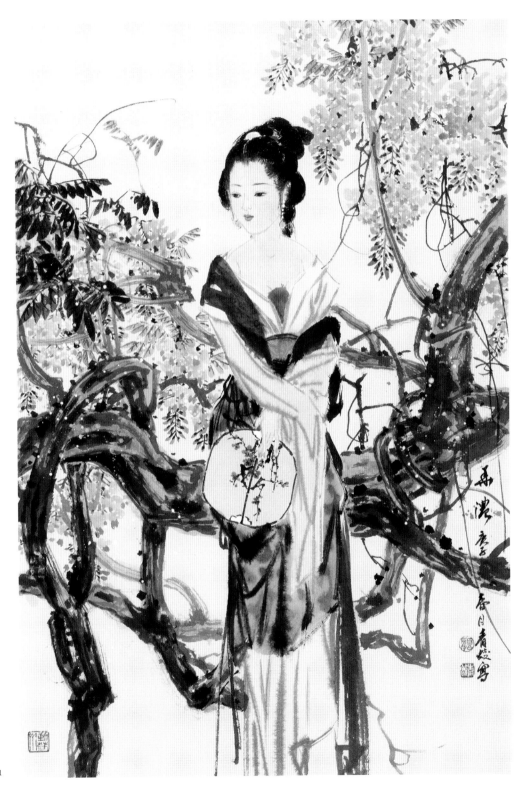

华浓　68cm×45cm

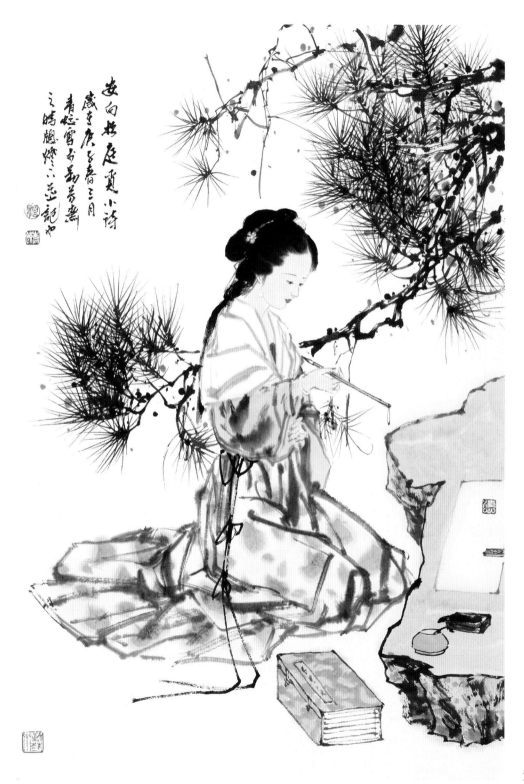

安向松庭觅小诗　68cm×45cm

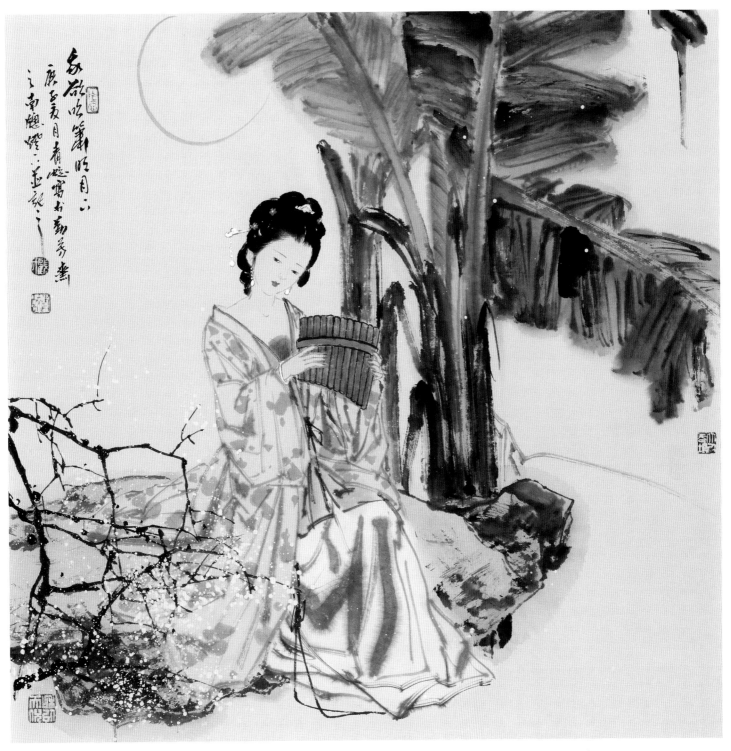

我欲吹箫明月下　68cm×68cm

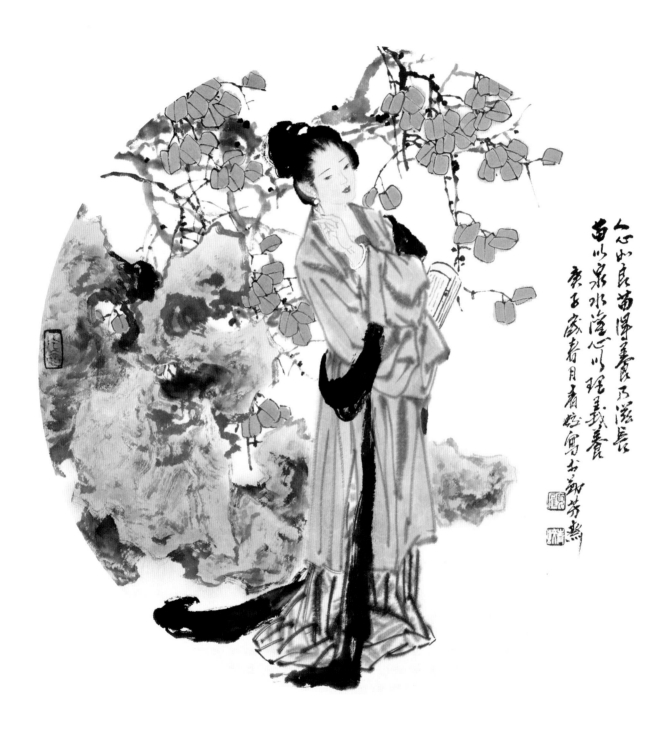

人心如良苗　42cm×42cm

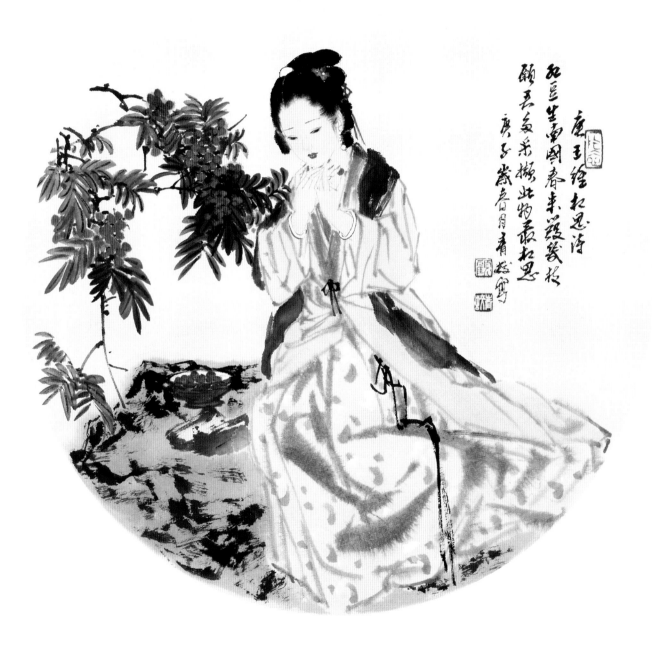

红豆生南国　42cm×42cm

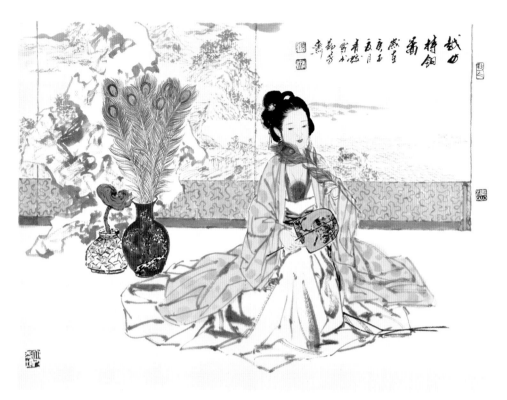

越女持翎图　56cm×42cm

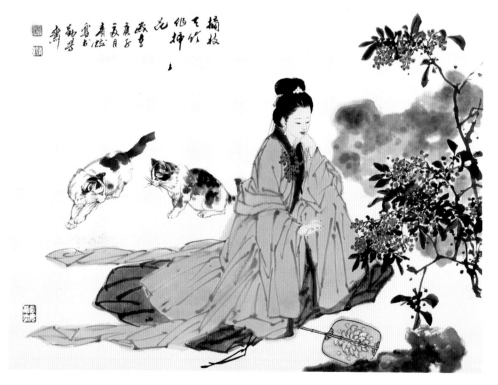

摘枝天竹作插花　56cm×42cm

10

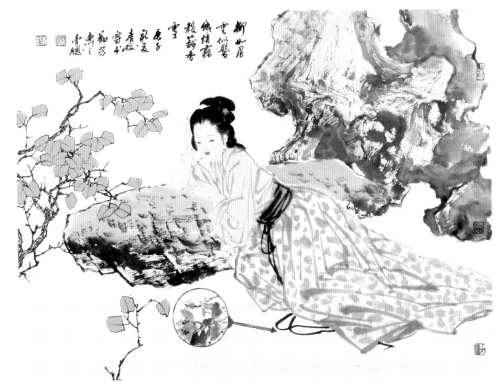

佳人倚石图　56cm×42cm

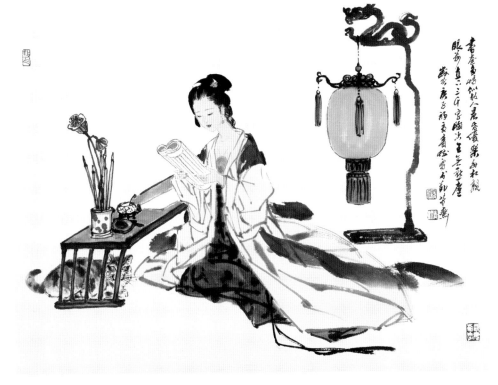

书卷多情似故人　56cm×42cm

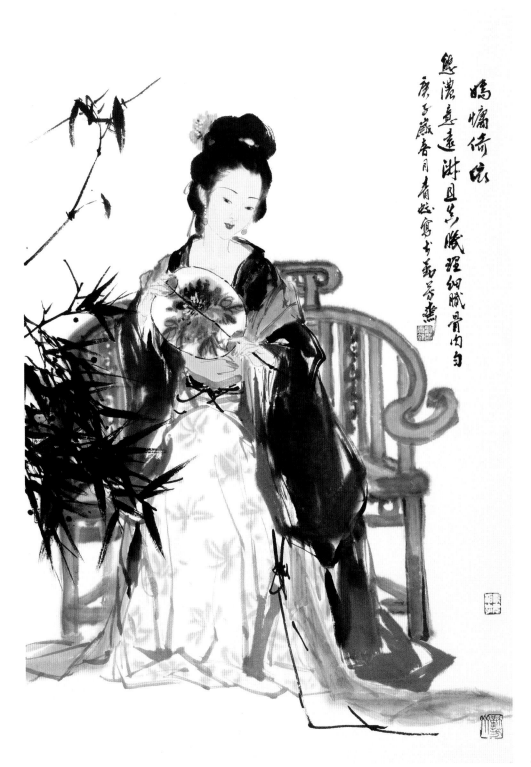

娇慵倚依　68cm×45cm

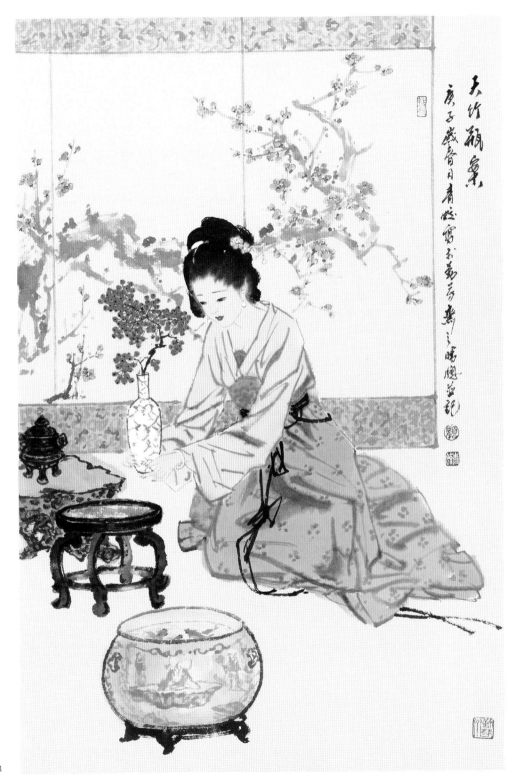

天竹瓶案　68cm×45cm

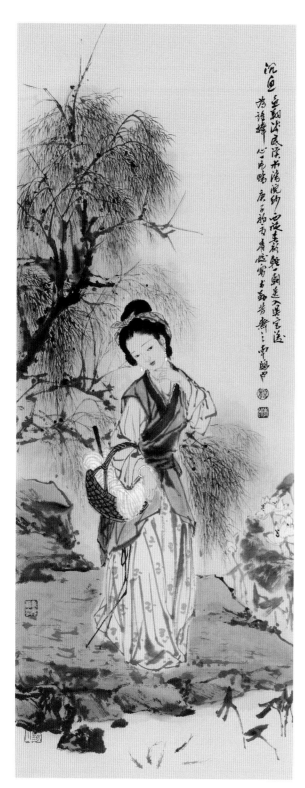

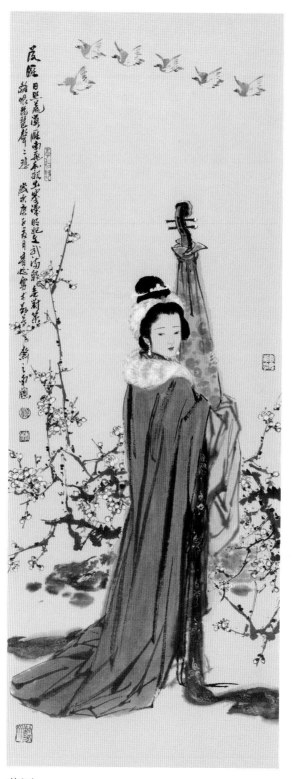

沉鱼　90cm×34cm

落雁　90cm×34cm

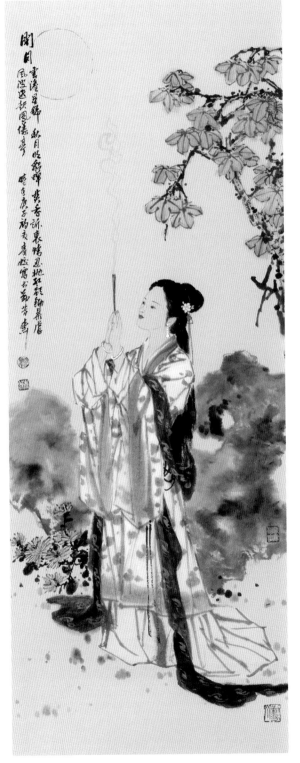

闭月　90cm×34cm

羞花　90cm×34cm

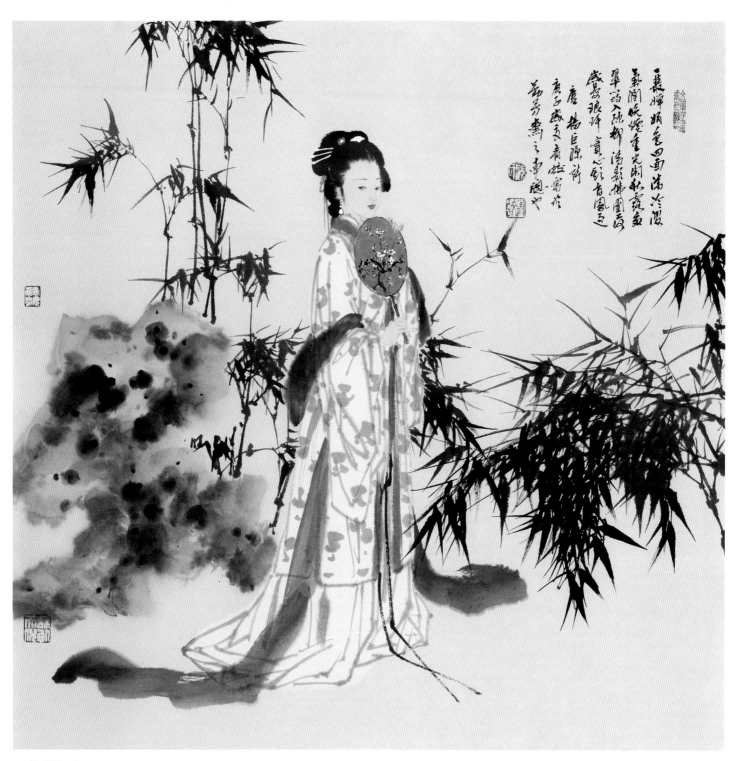

一丛婵娟色　68cm×68cm

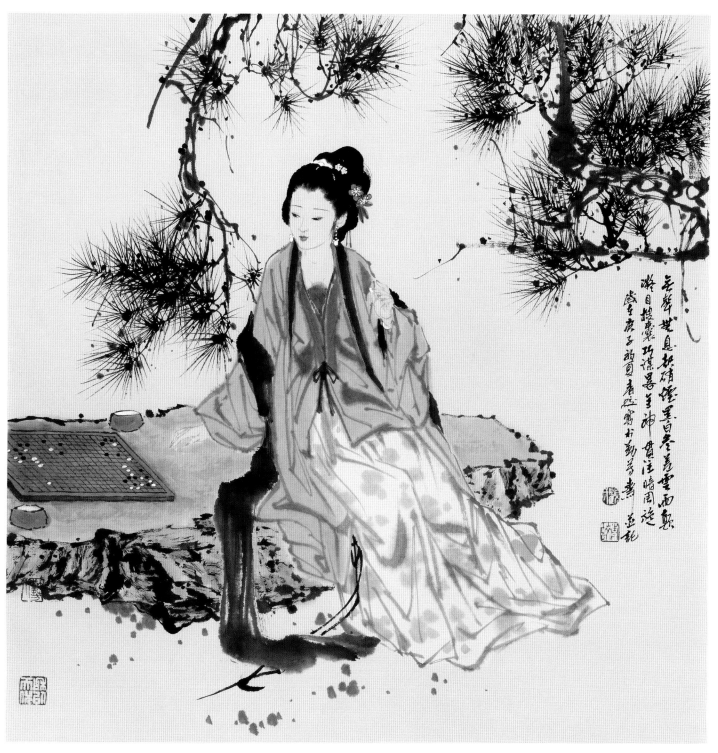

黑白参差云雨颠　68cm×68cm

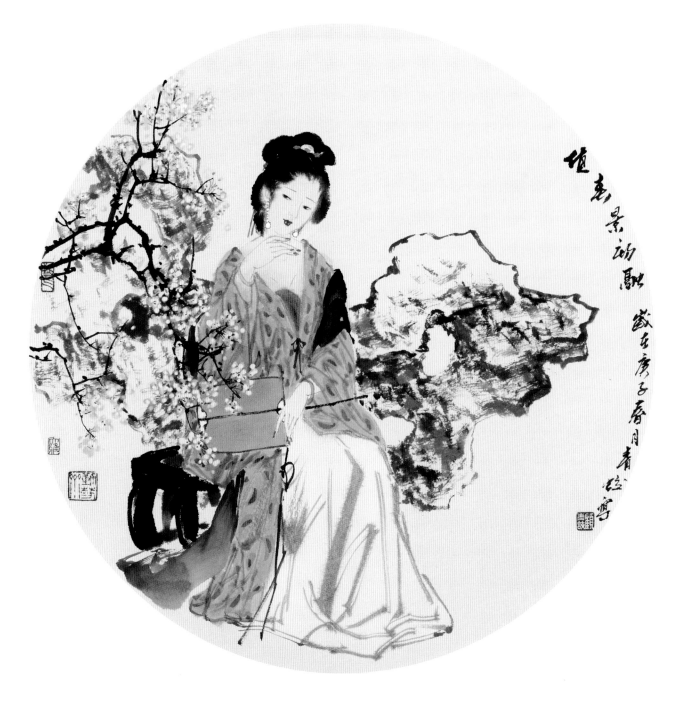

值春景初融　42cm×42cm

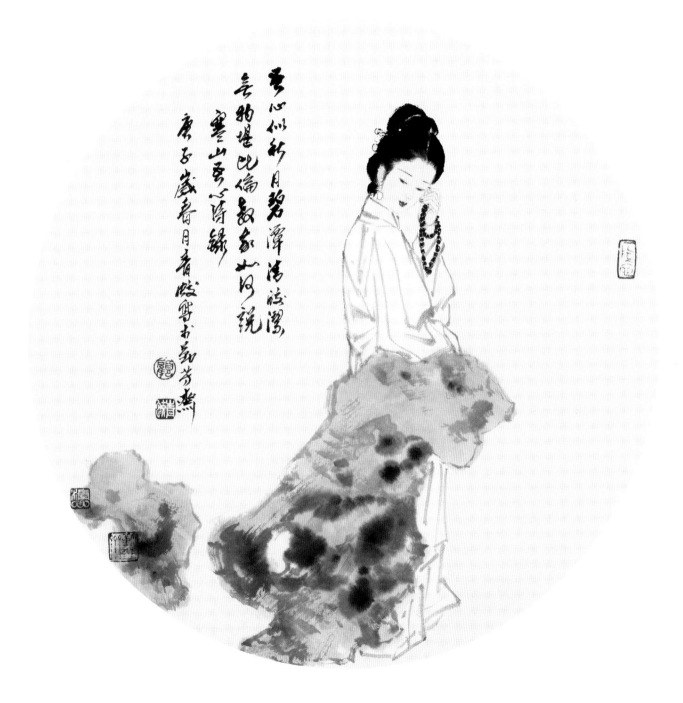

吾心似秋月　42cm×42cm

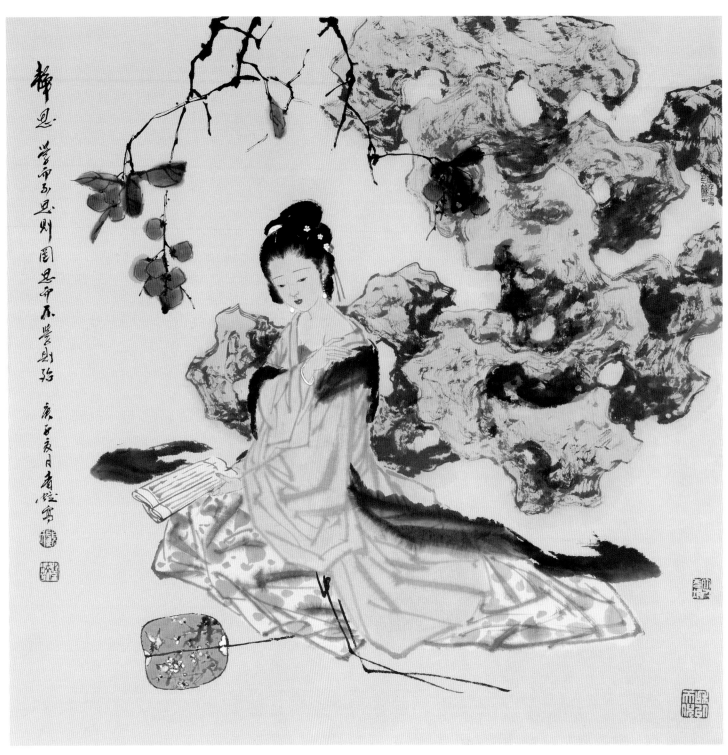

静思　68cm×68cm

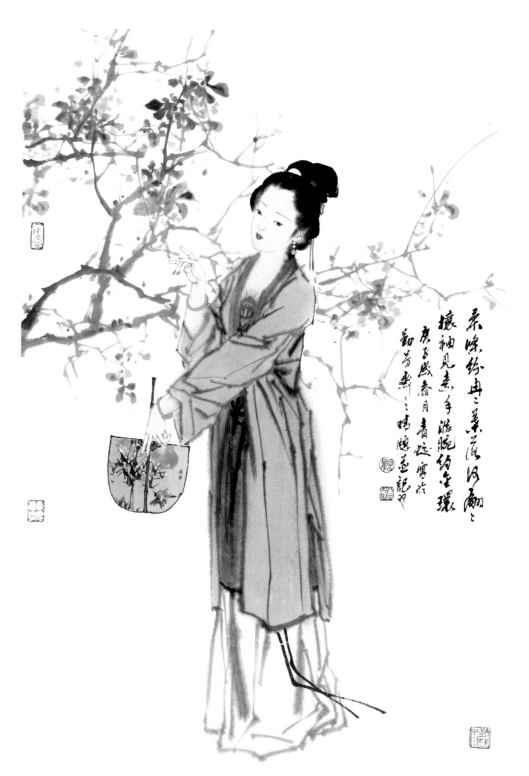

皓腕约金环　　68cm×45cm

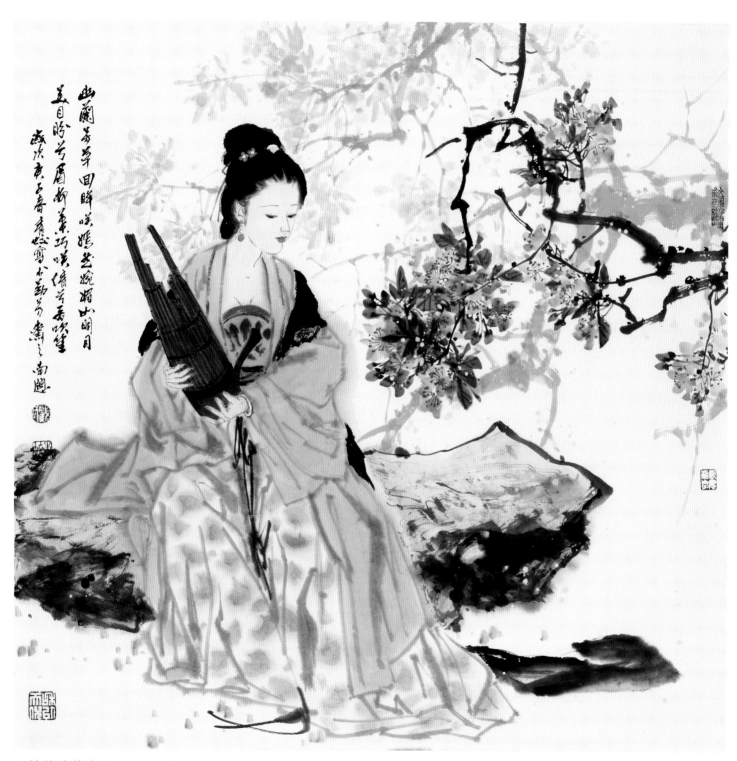

幽蘭芳草田眸睇媚芝婉媚山明月
蓋目眇兮眉都翠巧嗽倩兮菜吹笙
歲次庚辰春肖妙寶如勤芳寫之南郊

巧笑倩兮若吹笙　　68cm×68cm

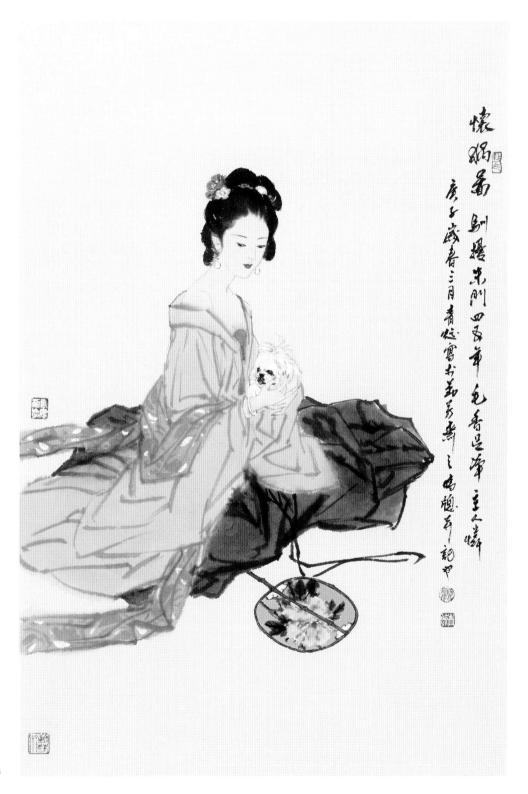

怀猧图　68cm×45cm

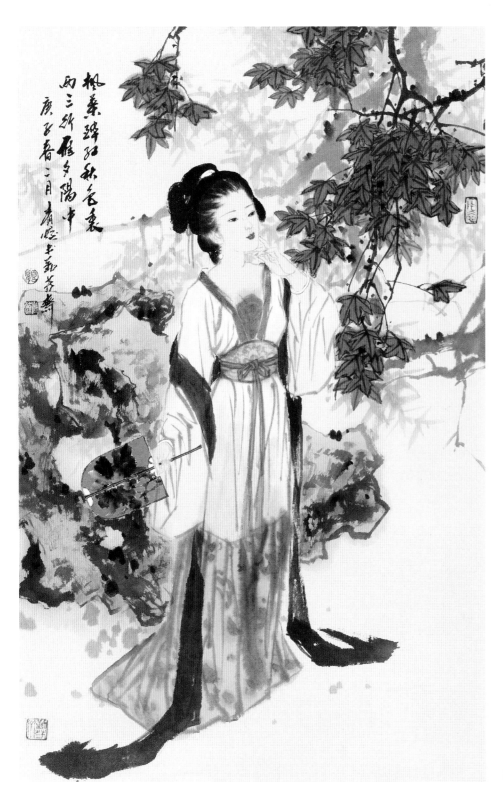

枫叶醉红秋色里　68cm×45cm

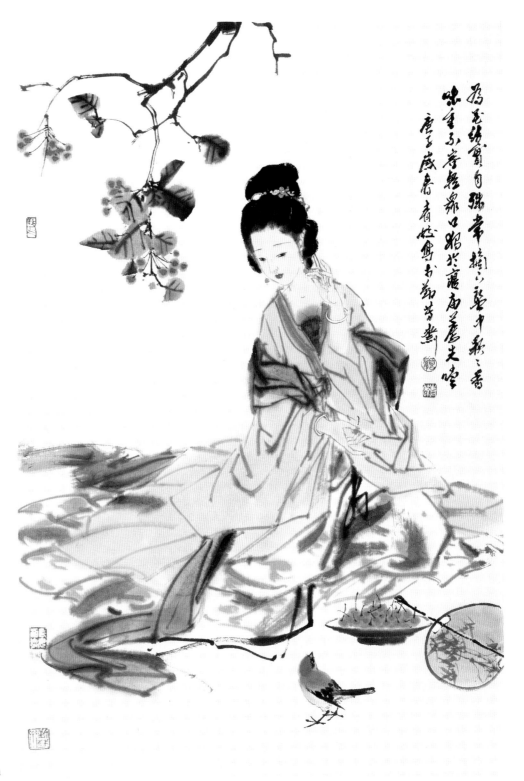

品味鲜果图　68cm×45cm

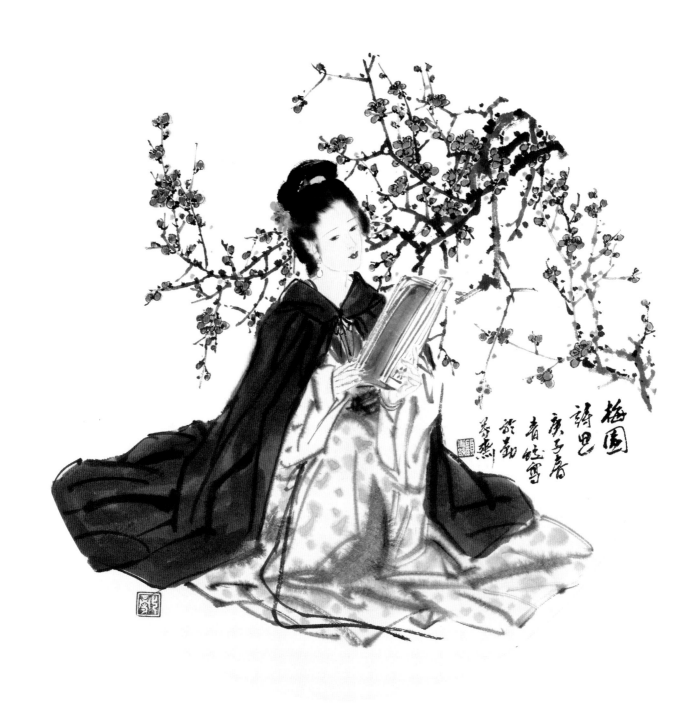

梅园诗思　42cm×42cm

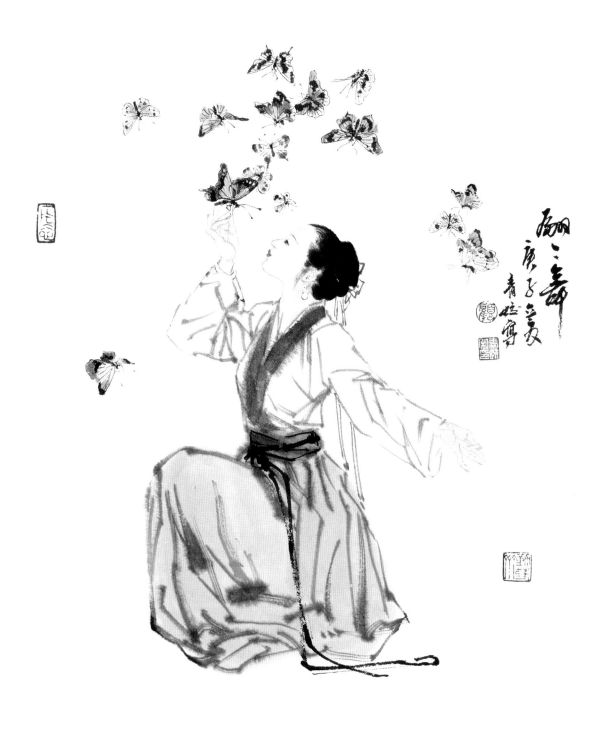

翩翩舞　42cm×42cm

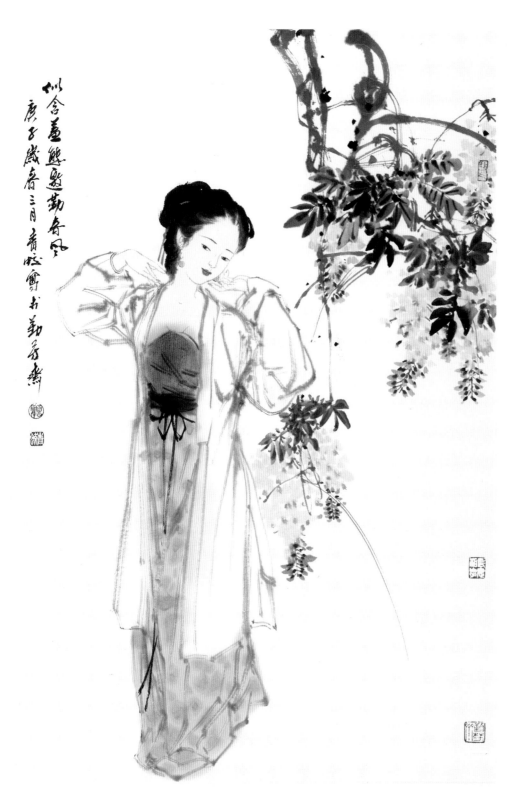

邀勒春风　68cm×45cm

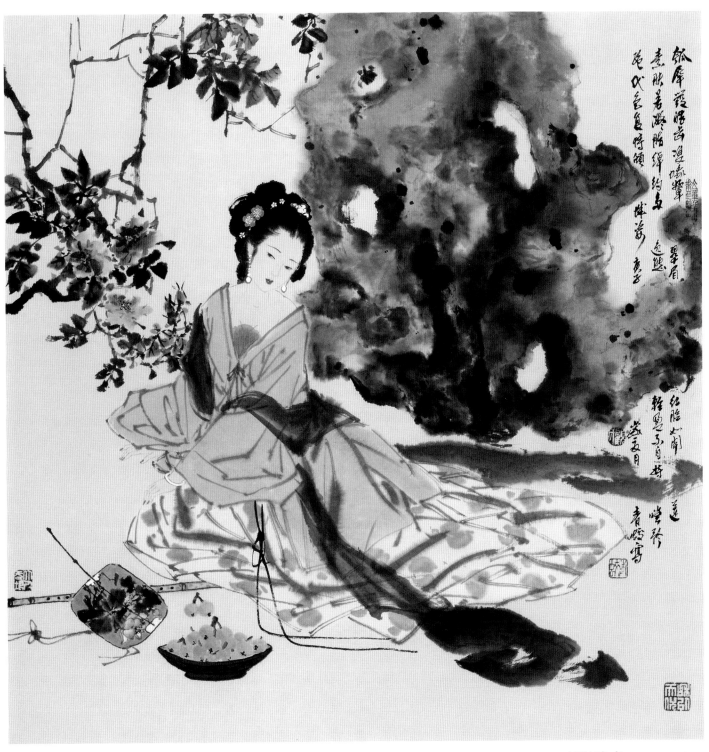

绰约逸态　68cm×68cm

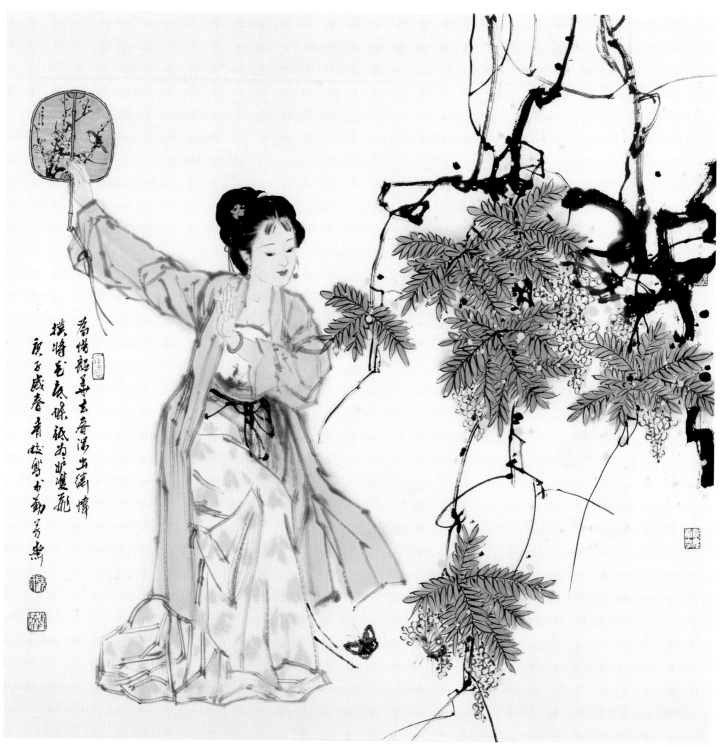

扑蝶　68cm×68cm

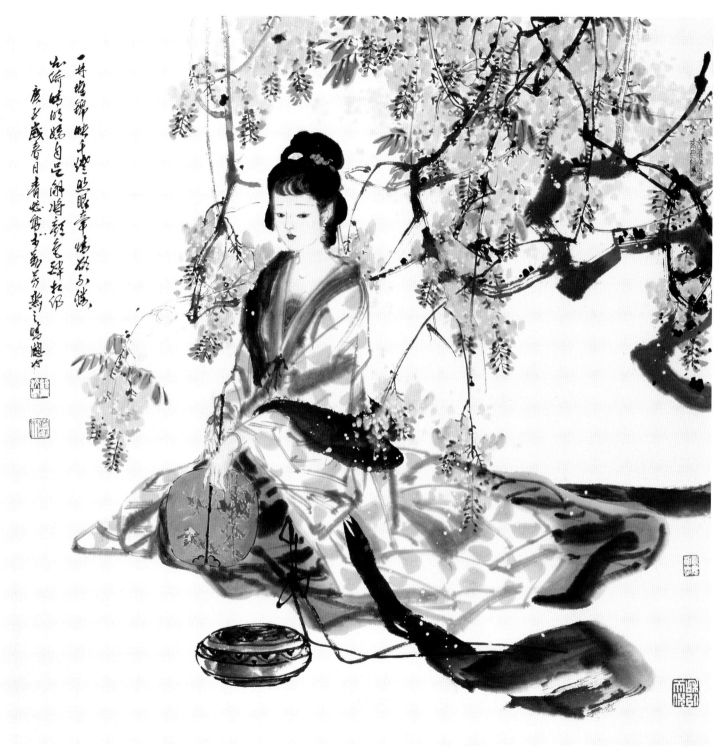

解将颜色醉相仍　68cm×68cm

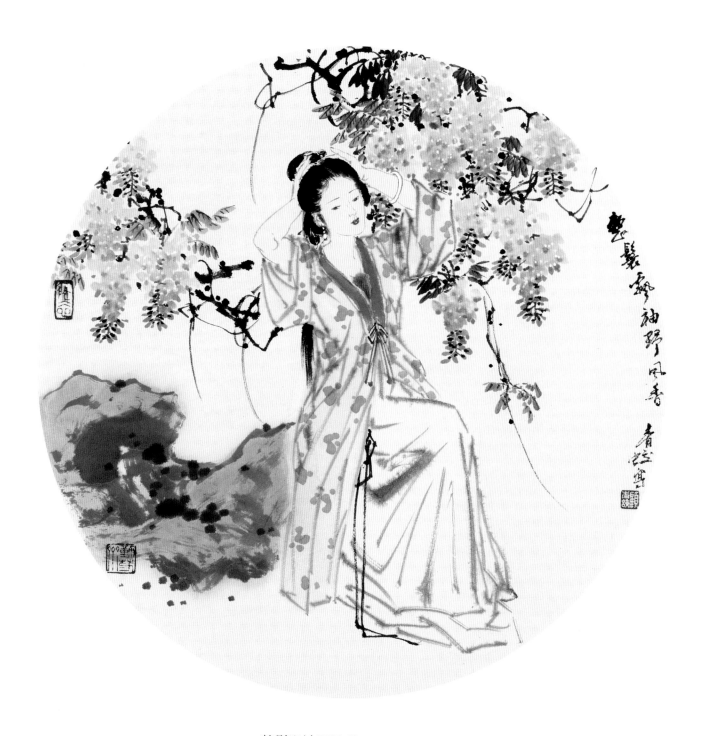

整鬟飘袖野风香　42cm×42cm

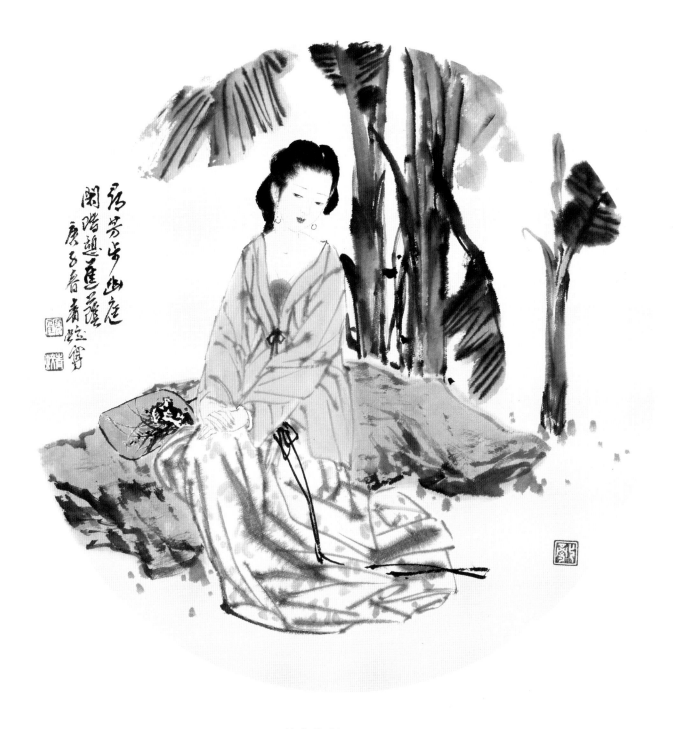

寻芳步幽庭　　42cm×42cm

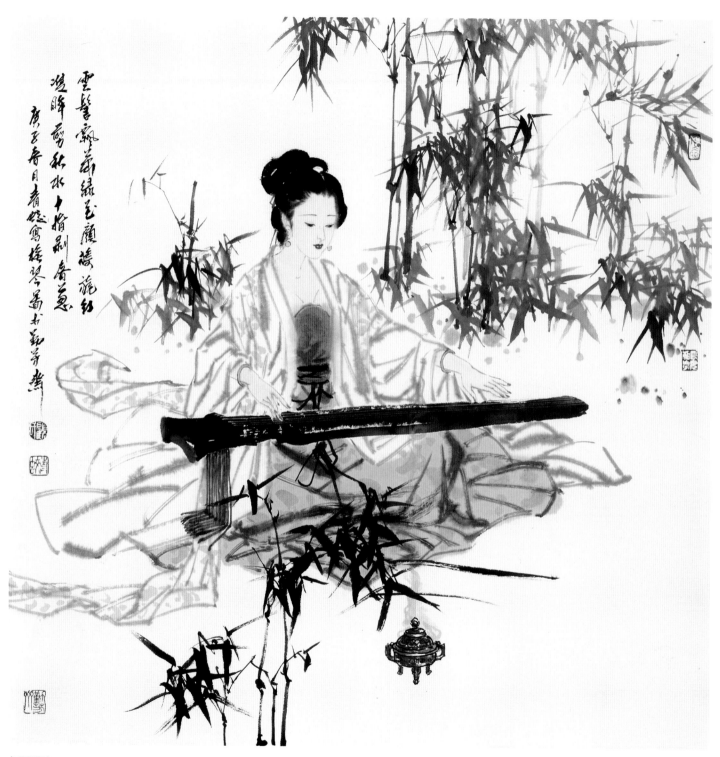

抚琴图　68cm×68cm

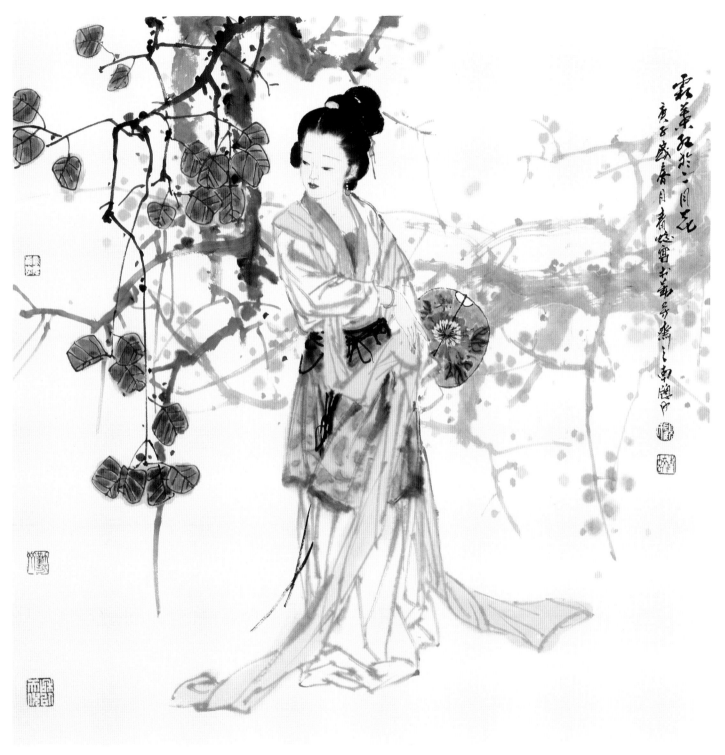

霜叶红于二月花　68cm×68cm

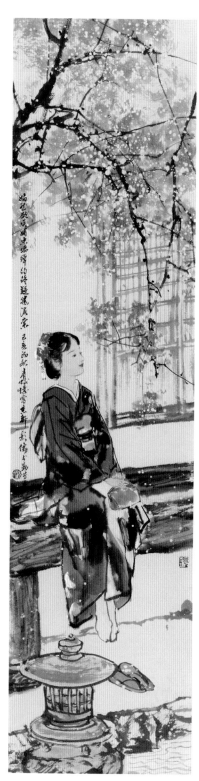

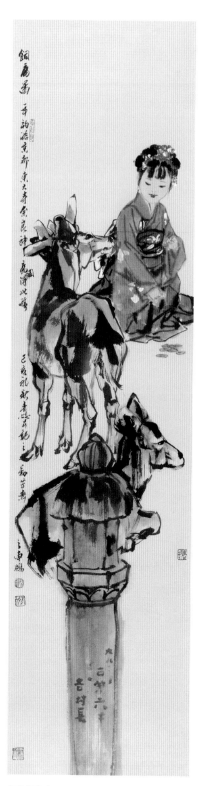

嫣然欲笑媚东墙　136cm×34cm　　　饲鹿图　136cm×34cm

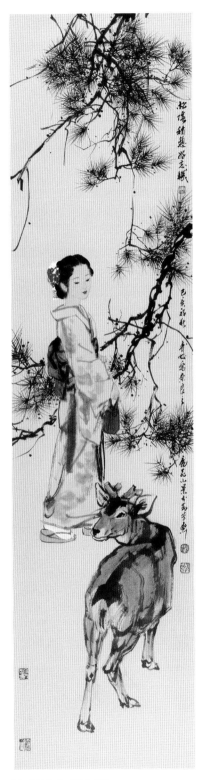

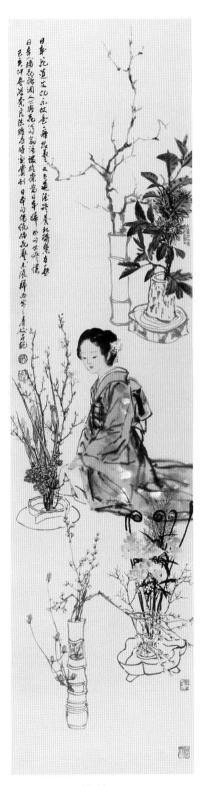

松荫稍息好忘机　136cm×34cm　　　　　花道　136cm×34cm

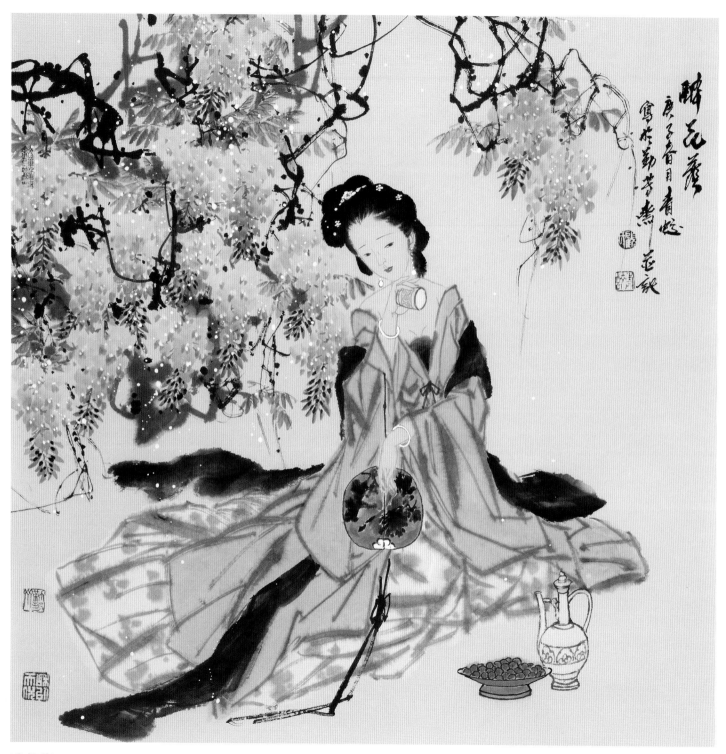

醉花荫　68cm×68cm

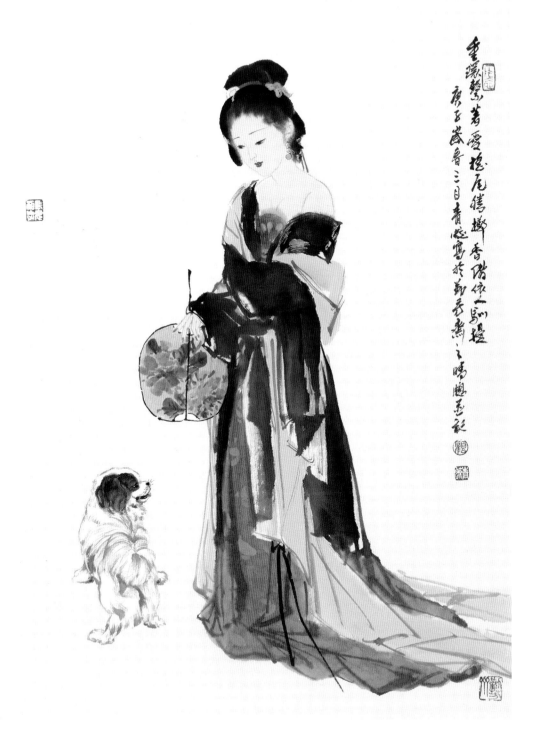

猧儿伴凤鸟　68cm × 45cm

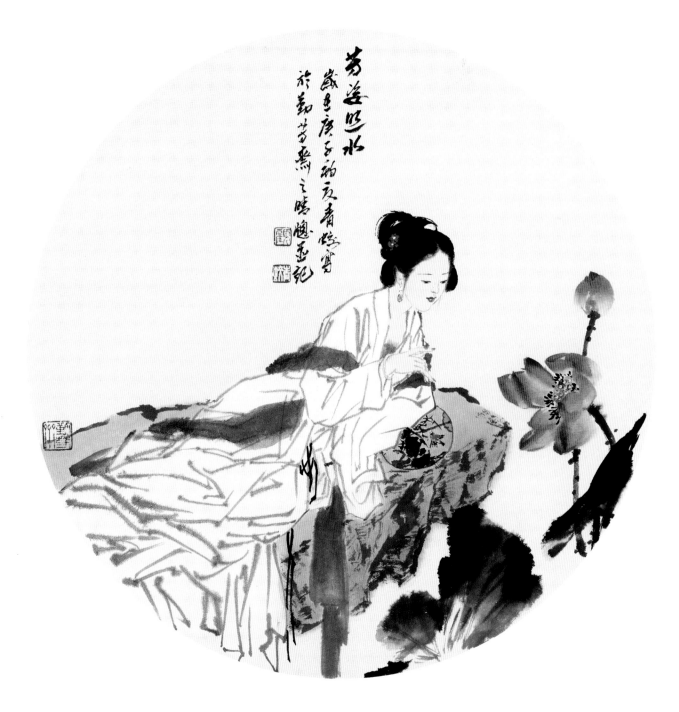

芳姿照水　42cm×42cm

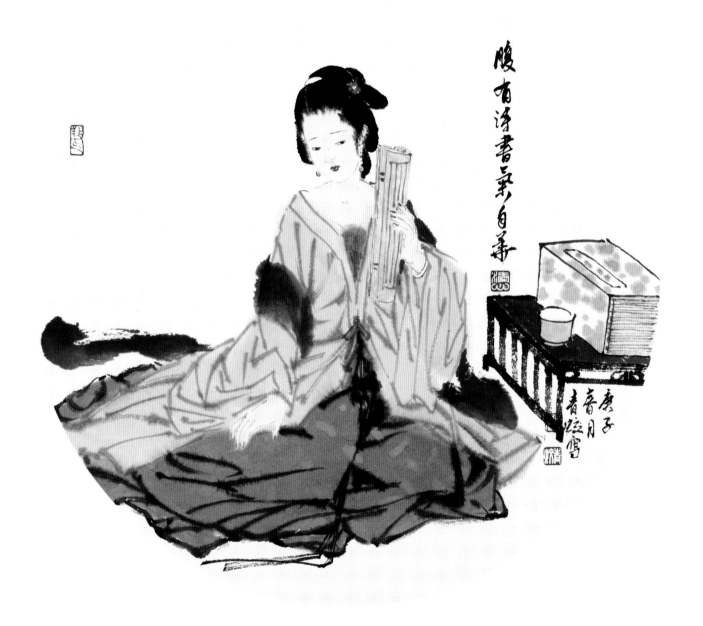

腹有诗书气自华　42cm×42cm

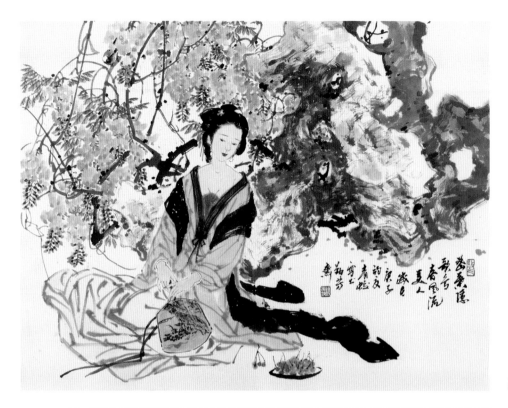

春风流美人　56cm×42cm

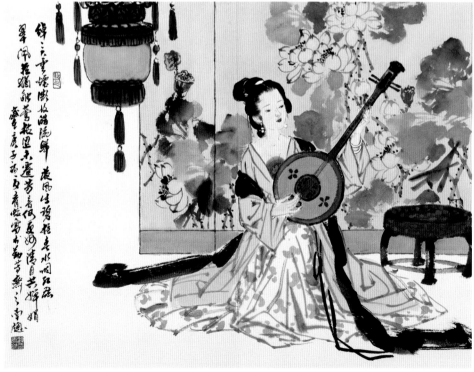

抚阮图　56cm×42cm

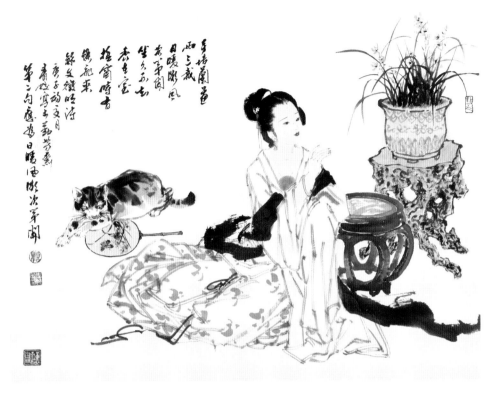

推窗时有蝶飞来　56cm×42cm

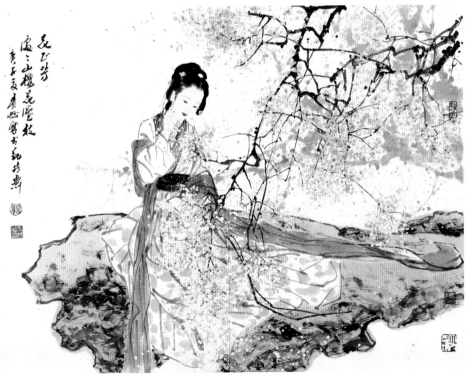

花正芳　56cm×42cm

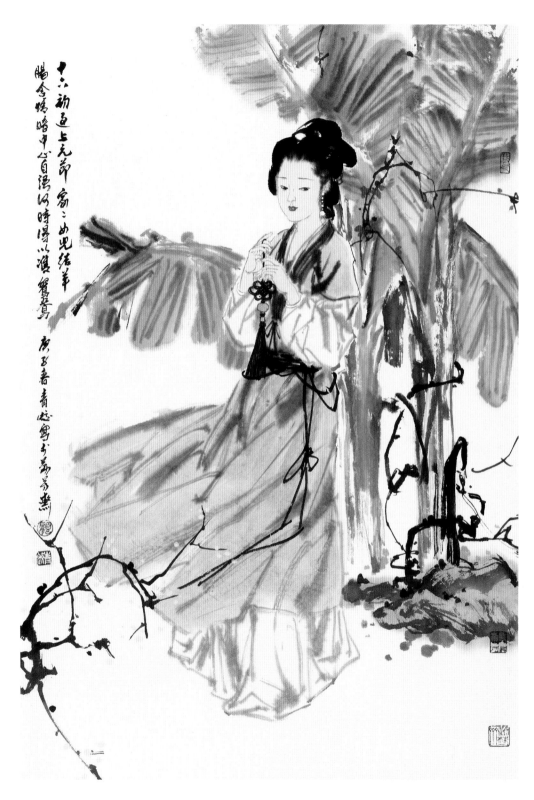

心思如意图　68cm×45cm

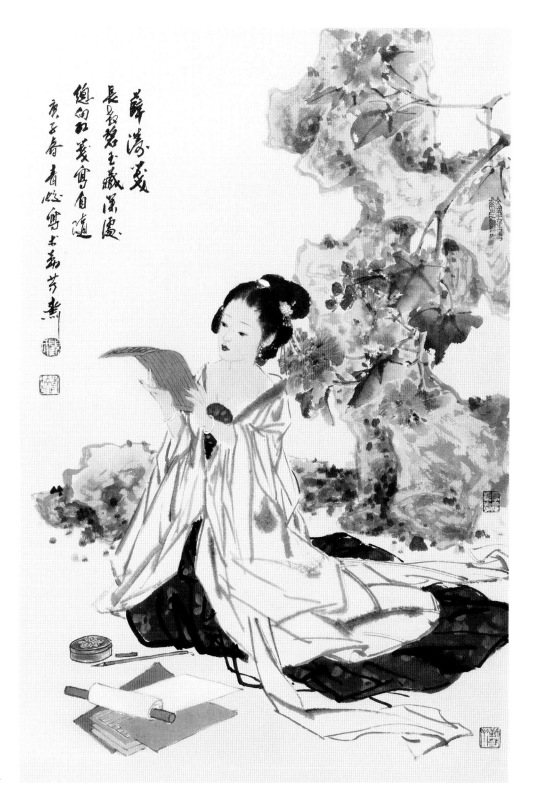

薛涛笺　68cm×45cm

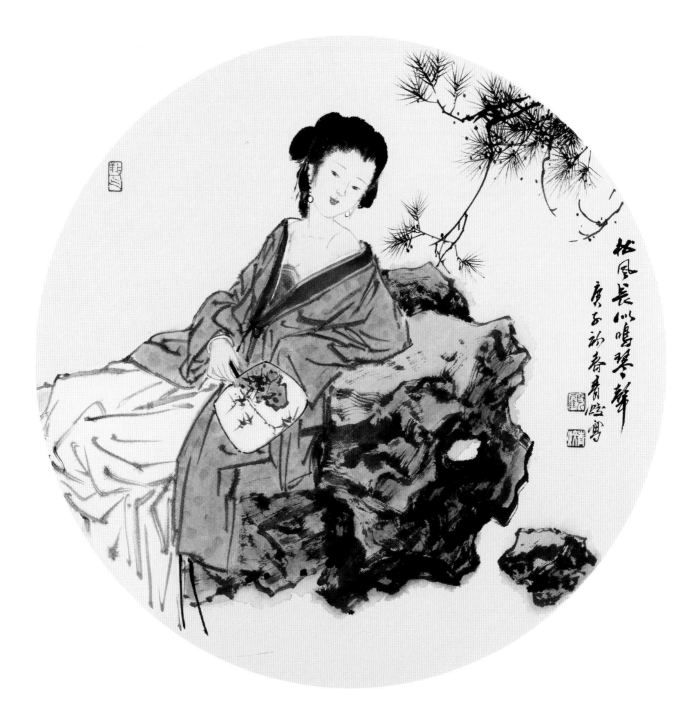

松风长似鸣琴声　42cm×42cm

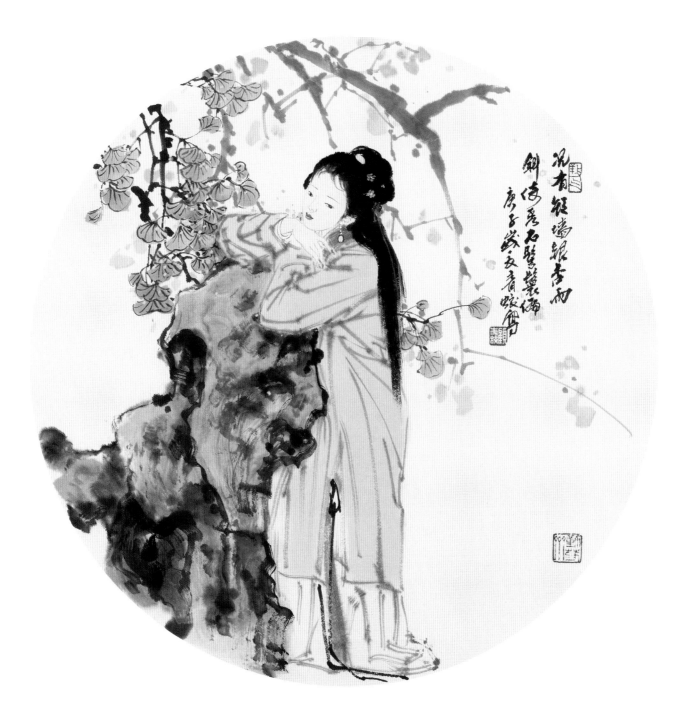

斜倚秀石鬓鬟偏　42cm×42cm

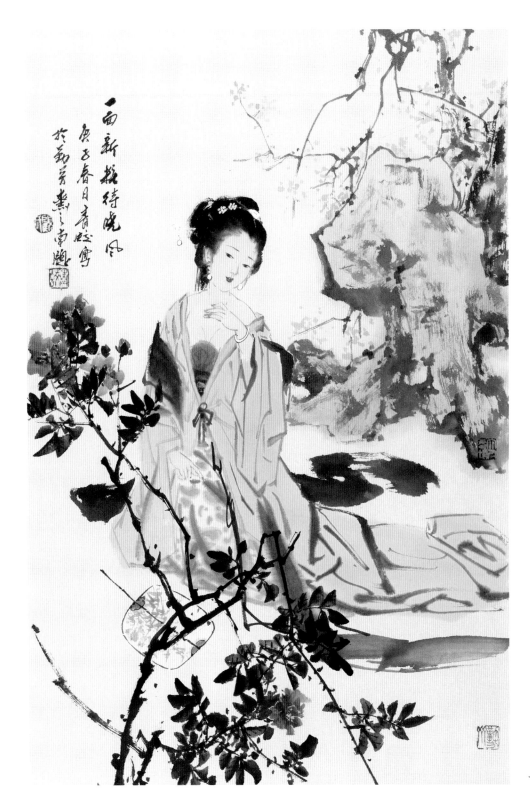

一面新妆待晓风　68cm×45cm

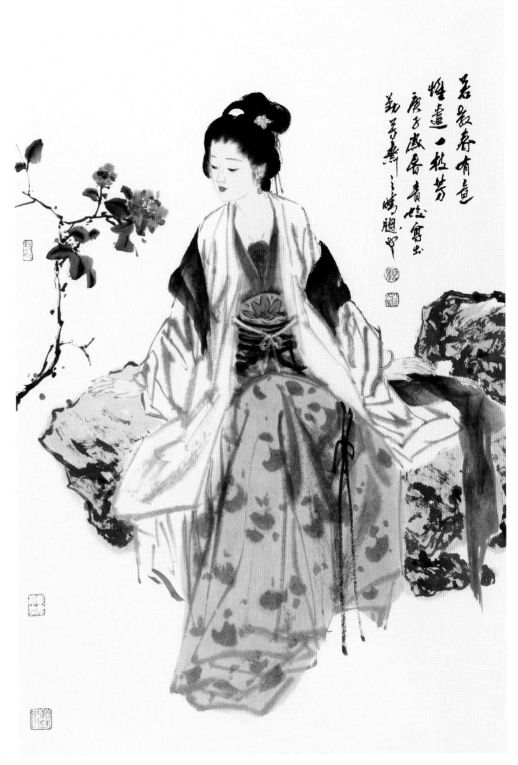

惟遣一枝芳　68cm×45cm

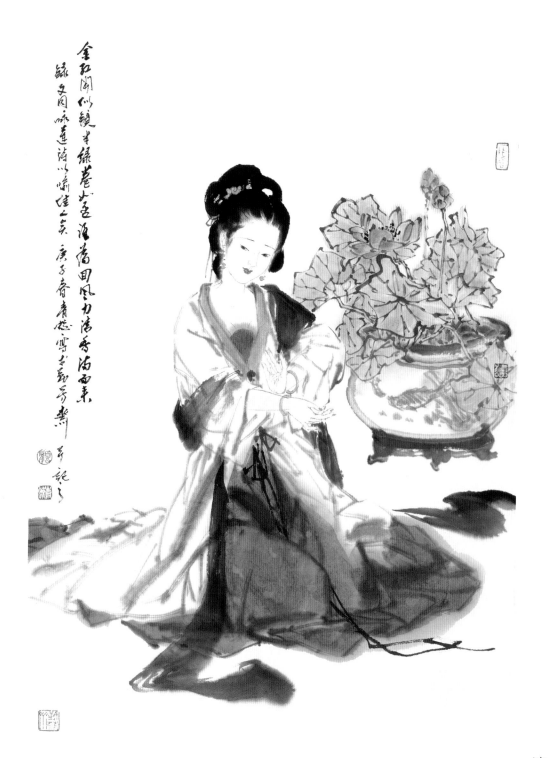

金红闹似镜半绿差少些道路田风力清香病西东绿多周咏远诗以喻建二更庚子春庸态写书勤寻燕芹苑

清香满面　68cm×45cm

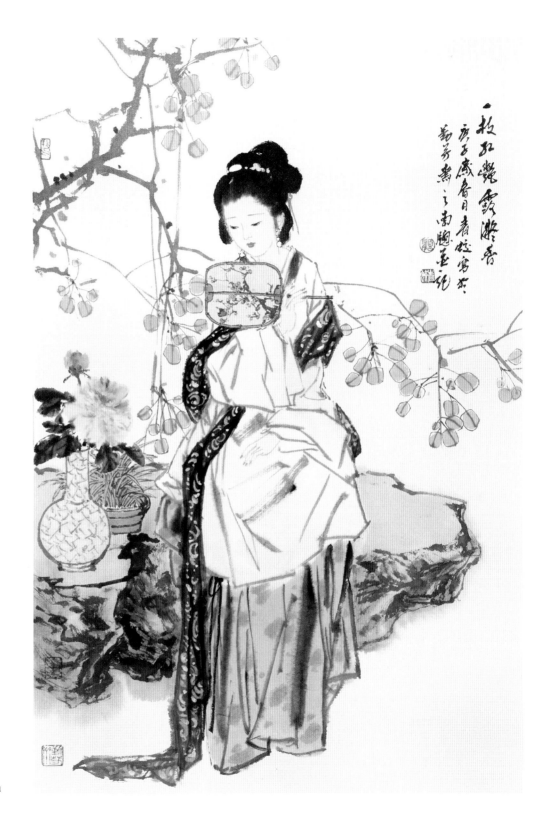

一枝红艳露凝香　68cm×45cm

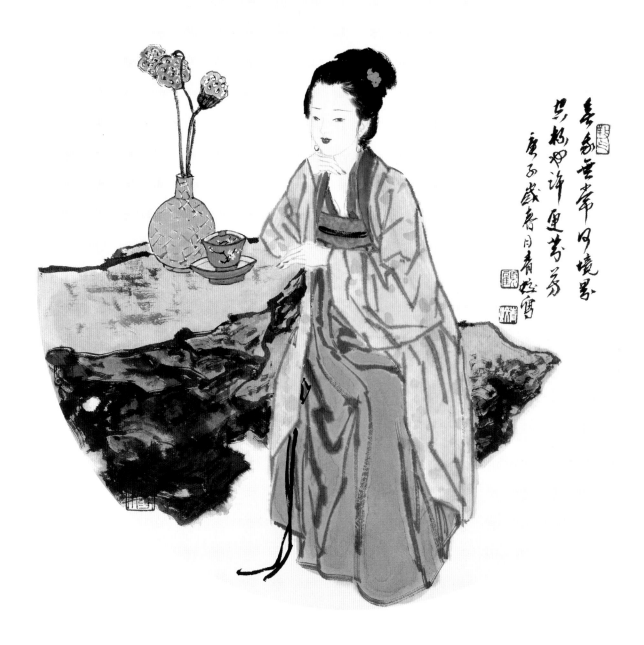

空杯也许更芬芳　42cm×42cm

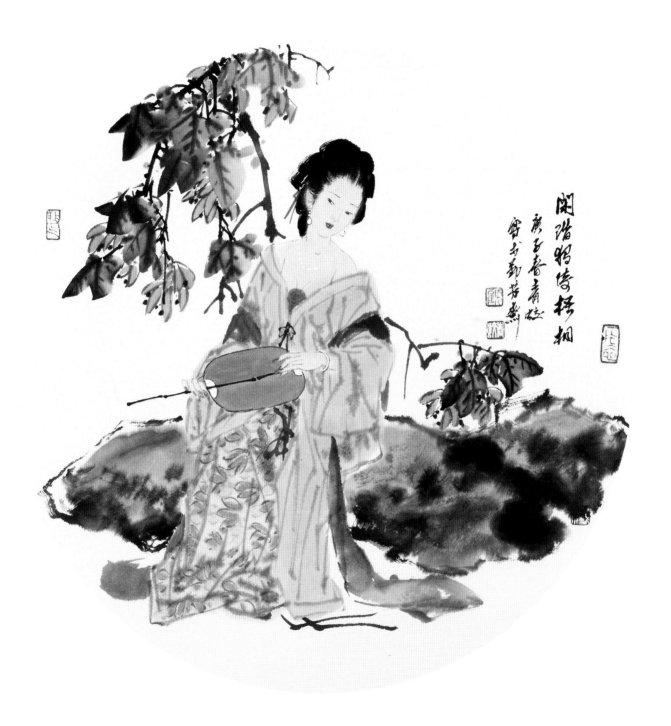

闲阶独倚梧桐　42cm×42cm

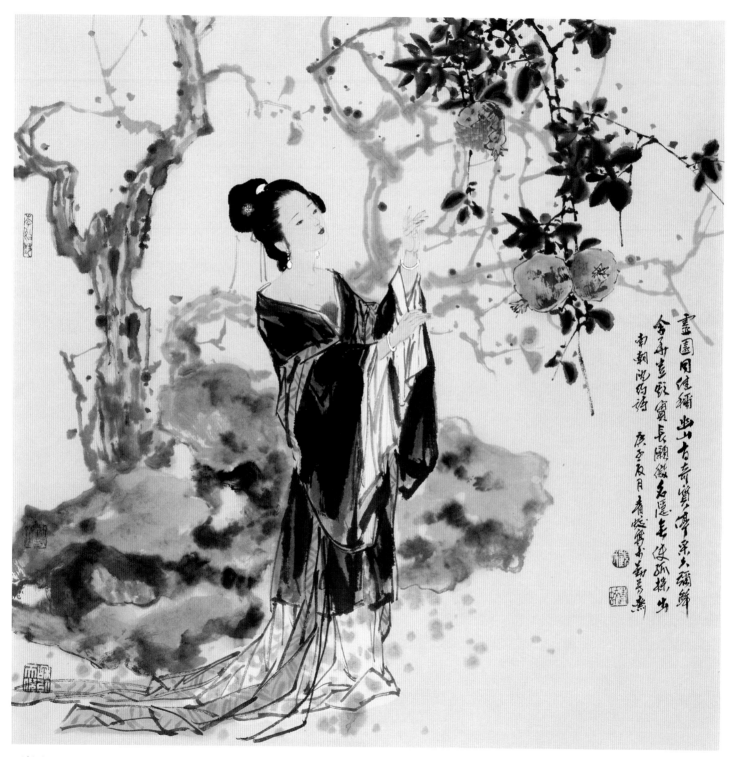

灵园同佳丽 出山方奇质 摩挲采久磨鲜
含承画栉宝 长闭微名隐 专使孤挑出
南朝沈约诗

庚午夏月 青松鹤录勒芳华

石榴红了　68cm×68cm

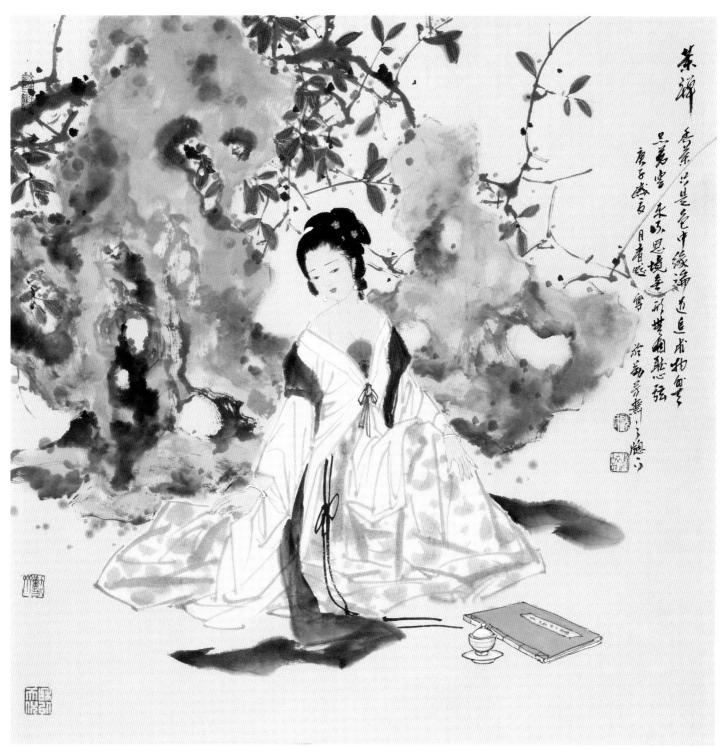

茶禅　68cm×68cm

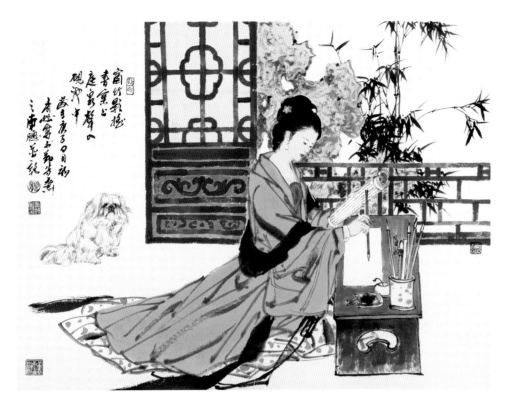

窗竹影摇书案上　56cm×42cm

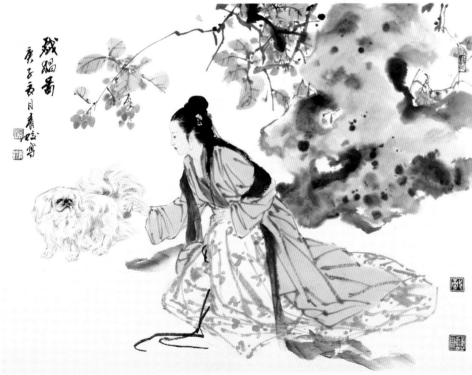

戏猧图　56cm×42cm

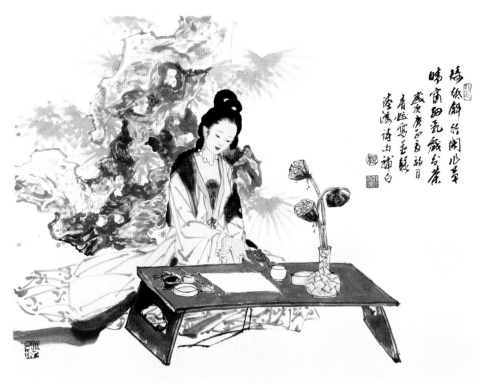

晴窗细乳戏分茶　56cm×42cm

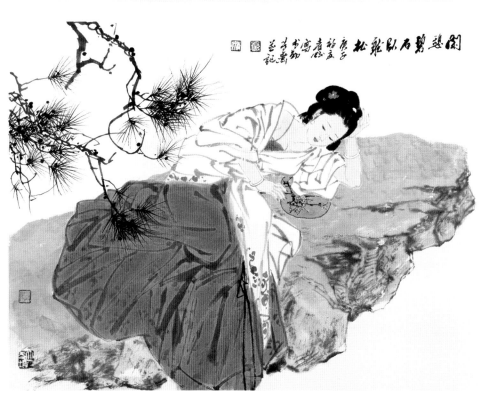

闲息碧石卧听松　56cm×42cm

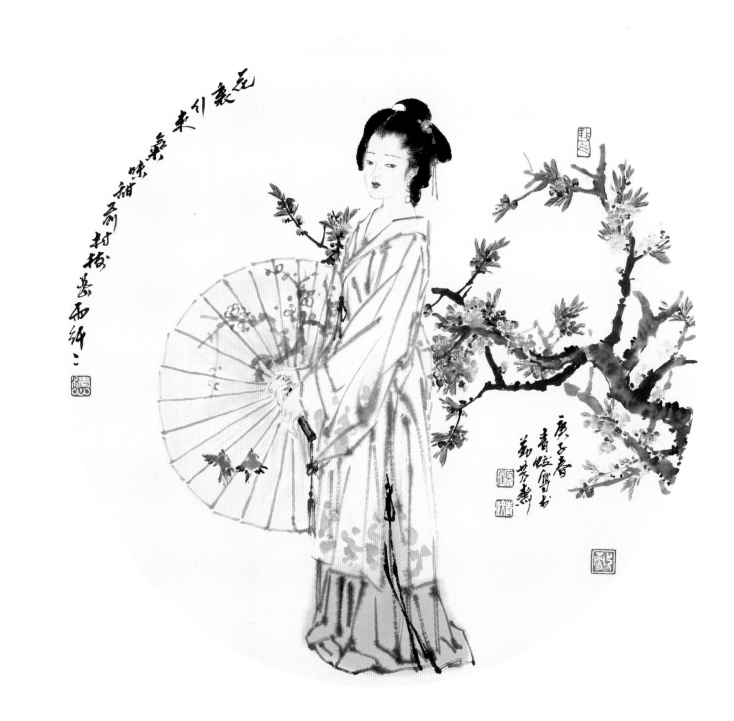

前村树密雨纤纤　42cm×42cm